音樂
原來是這樣

MUSIC

IS SO INTERESTING

張凱雅｜著

音 程 的 奧 妙 與 魅 力

張凱雅

　　台灣知名爵士音樂家，比利時荷語布魯塞爾爵士鋼琴演奏碩士，自小學習古典樂出身，後從事流行音樂工作多年，現為啟彬與凱雅的爵士樂鋼琴手與作曲家、台北市國際爵士樂教育推廣協會教育總監、實踐大學音樂系講師，致力於爵士樂教育推廣，教學經驗豐富，並出版多張演奏專輯。

推薦序

一路從大學時代走來，凱雅跟我一直是同學眼中很奇怪的人。

從古典到流行、從搖滾到爵士，都有我們的蹤跡，尤其以凱雅的戰果更為輝煌，什麼音樂都去接觸的她，前一天可能在學校幫同學彈很難的鋼琴伴奏，隔天又去幫人彈創作歌謠大賽的鍵盤與編曲（而且保證得獎！）；白天可能在練習超級複雜的歌劇總譜伴奏，晚上可能換件衣裳轉戰Pub做場去，甚至我們一起還合作過不少國台客語歌手的演唱會與電視台錄影等等，見識過台灣流行音樂最輝煌的美好時代。

雖然當時我可能是屬於比較"宅"的習性，但是我很清楚知道，凱雅的多采多姿，其實來自於她的認真個性──接觸什麼就一定要玩真的，不想人云亦云，也不服輸，更能從不同的音樂中，找出共同的特質與巧妙。

這也是為什麼，我們後來一起往爵士樂的道路上邁進的緣故。

爵士樂的學習，最講究音樂中節奏、旋律與和聲等各項基本要素的掌握，更進一步追求即興創作上的提升，正如名爵士薩克斯風手、作曲家，同時也是凱雅的偶像之──Wayne Shorter說過的：「即興就是把作曲加快，作曲就是把即興放慢」，唯有深入音樂的本質，才有可能做出音樂性的東西，否則只是臨摹，甚至是拷貝而已。

多年來除了爵士樂的創作、錄音與演出，也以民間的力量，做了許多當代音樂教育推廣的工作，在累積了許多無與倫比的分享經驗與教學心得後，我一直不忘提醒凱雅，可以抽空將這些獨到的有趣闡釋記載下來，不但為喜愛的各種音樂風格留下紀錄，還能造福更多不得其門而入的學生、老師們，以及彌補樂手基礎養成在本地的缺乏，讓更多的人擁有藏寶圖，找到更對的方向去尋寶！

　　音樂不應分家，每種音樂都有值得致敬之處，然而音樂就是要好玩，知道如何好好玩音樂後，我們才能夠期待更多好音樂的誕生！

　　希望藉由張凱雅老師這套專業卻平易近人的音樂書籍，讓更多人更愛音樂，也願意跟我們一樣，擁抱音樂一輩子～

謝啟彬

爵士音樂家、「爵士DNA」作者

目次

前言

難道是……爵士樂手要來寫很艱深的樂理嗎？呵呵！不是啦！不是啦！也不需要碰爵士樂理就眉頭深鎖，聊起古典樂架構就全身嚴肅了起來……

為什麼我要寫一本這樣混合性質的音樂書呢？經年累月的學習、教學與研習指導等過程，讓我深刻感受到諸多人，對各項音樂基本層面的認知不明確與困惑。所以我希望由最基礎、又多面向的解析方式，讓人人都能親近音樂！也能幫助音樂教學更有趣更有料！就在"撩"下去之前，還是提一下我遇到各種音樂的簡單歷程吧！

就由我雙耳中從小到現在所聽的兒歌說起吧！似乎在四歲學鋼琴前，就有一種可將電視裡的卡通歌曲，用一指神功逐一在琴鍵上按出來的能力。（這麼自然而然的天生能力，其實每位小朋友都做得到，文章內會依照內容，告訴大家如何啟發身邊孩子的潛能？）

古典音樂呢？鋼琴與大提琴這兩項樂器，和我共渡了無數歲月！因為媽媽相當喜愛音樂，先是讓我學鋼琴。記憶中，四歲至國小畢業這段時間裡，都是快樂學鋼琴的情景。我的第一位鋼琴老師是一位修女喔！小時候害羞的我，第一次看到全身黑袍又黑臉的修女，真的是掉眼淚……後來我自己都開玩笑：「這也許是我後來喜歡黑人音樂，成為爵士樂手的一個無形影響喔！」

當時，好幾次看到媽媽彈風琴，都是目瞪口呆……因為，媽媽什麼歌曲都能彈奏任何調耶！對於乖乖按照樂譜演奏的我，著時為一大刺激！這也是後來遇上國樂、流行音樂、爵士樂的常見狀況，留待後面內文中再提囉！

上了國中念了美術班，在當時非常嚴格的男女分班狀況下，全校充滿著拼了命一直不斷考試的怪氣氛。而我幸運地身處男女混合班，又成天畫東畫西的，班上同學之間感情超好，別班同學總投以看不順眼的眼神，但我們教室簡直是天堂！年紀輕輕的我，反而是幾乎處在自由自在的天地裡！

只不過，數學奇爛的我，居然有特權可在數學課堂中，明目張膽地寫樂理作業。以前的週末別人還得到學校上數學、上各類畫畫課時，我和班上另一主修大提琴的同學，則又是異於常人。

我們平日都得上兩種樂器的個別課、還加上樂理課。到現在還印象深刻，樂理老師家跟補習班一樣、好多人一起上課、老師真的是有夠兇的……週末一到還得前往台南找名師，那也是一位講話相當針針見血的老師，就為了準備台南家專音樂科的入學考（現台南科技大學）。

這種為了拼考試的音樂學習量，對於公教家庭的父母親，真的是負擔沈重。我呢？想不起來當時有沒有深刻愛上哪種音樂？只是猛力地想考上學校吧！現今這樣的情景，應該從幼稚園以及國小就開始了吧？直到現在，也還常有人問我：「該不該讓小孩念音樂班？」

在台南家專的五年當中，已經開始了我多采多姿的音樂歷程。鋼琴主修老師超級嚴厲，第一年的每堂主修我都在掉眼淚，還回家跟媽媽哭說要申請換老師；但是媽媽的這段話，讓我直到大學畢業後，仍是最最感激這位老師！她說：「如果就因為嚴厲而放棄，那麼你根本都還沒有從這位老師身上學到東西，除非妳真的認為她不會教！」

我記得那位老師有指揮的學位，她除了教導我鋼琴主修該練的曲目之外，還給了我許多印象樂派、俄國派的曲目，甚至告訴我各種不同樂器編制的種種，居然引起專一年級的我，瘋狂著迷於管弦樂以及歌劇作品，無法停止地收集總譜、伴奏譜。

　　好像因此而感受到新的聲響，自行開始研究起總譜彈奏，馬上面臨各種移調樂器（小號、法國號、薩克斯風、豎笛），例如音域、樂譜記法（嘿嘿！中、大提琴的譜號很特別喔！有的是記譜與實際音不同）、即席移調等。還把幾乎所有的小提琴作品樂譜都拿來研究、還愛死了聽歌劇！家裡成堆的總譜、專書、有的沒的，簡直像瘋子！

　　副修大提琴老師是一位韓國人，雖沒鋼琴老師嚴厲，但只要我拉不好，他的臉整個漲紅，然後踱步走出琴房，相當恐怖！他常說：「**大提琴是妳的生命，大提琴是妳的愛人、演奏大提琴讓妳更靠近上帝。**」在那個年代，根本沒那麼多韓國美男團體，也沒有帥到爆的韓劇男主角。每週只有爆炸頭的紅臉老師，用奇怪的國語教我很多音樂的美好。

　　其實大提琴真的是我相當喜愛的樂器，也許是音域接近的關係，也許是某一次幫同學伴奏的機緣下、接觸到非常現代的曲目（哇！現在完全想不起來是哪一首？）順便也喜歡上低音管這個樂器哩！接著為了想了解更多木管作品，便勇於接長笛、豎笛、雙簧管等的伴奏，這在當時真的又是學習、又是享受！這眾多的曲目裡，真的有太多奇妙的和聲構造了！

　　五專期間，因室友參加國樂社，我也以大提琴來去加入（代替革胡），一待也待了好幾年，甚至有幸能到高雄市立國樂團參與不少場演出，見識到多位香港以及大陸的高竿演奏家。在國樂演奏當中，有別於從小古典樂學習的，則是原來已經建立的堅固五線譜觀念。在這裡，簡譜以及移調是常常發生的，如

果還在堅持固定調、根本來不及演奏喔！這部份的讀譜與演奏建立，倒是對於我日後面對作場老樂師、電視節目錄影以及後來的爵士樂演奏移調，有強力的幫助。

當時不知為什麼，已經可以創作出流行歌曲，自己寫詞寫曲的，還參加了校內舉辦的民歌比賽，得了最佳創作與最佳鍵盤手。插班上大學二年級後，改成主修大提琴，其實演奏鋼琴的過程無比精彩！

大學世界中的我，離開了家鄉，像是脫韁野馬般，從一個乖乖呆呆的專科生，整個變得大膽勇往直前，愛怎麼樣就怎麼樣。遇到不少音樂系以外的音樂怪咖，開始了我參與多次比賽，神奇的是皆得第一名，因為這些人，開啟了我接收流行與搖滾新知的舉動。

不過依然難改對於各種音樂的好奇心，我大三時又再度猛接伴奏，舉凡聲樂、弦樂、木管、銅管樣樣接！某學期幾乎全大提琴主修的伴奏都是我，我自己卻苦無人幫我伴奏勒！進考場到後來相當歹勢……（後來幫我伴奏的仁兄、一直幫我到畢業考、真是感激萬分！）

大學時代的我已經有三頭六臂，又成為華岡合唱團的伴奏，當時的指導老師，整部彌賽亞、創世紀等，除了要求伴奏以外，常讓我四部合唱的部份無數次地從頭彈到尾。幸虧，五專時自己的＂雞婆＂總譜訓練，這時全派上用場。某種原因，我還私下前往學校英國籍指揮家天母住處，請他教我大提琴、鋼琴、以及總譜彈奏。大三、大四時期的古典已經這麼的多重轟腦之下，我居然還能參與唱片錄音、電視錄影、演唱會表演等，好像大家覺得我都在做一些怪怪的事情（另一位怪人是謝啟彬）、連穿著也變得很＂搖滾咖＂，哈哈！

後來畢業前那一年，至前往比利時前的這三年，因為某流行樂老師的介紹，大學時期與我是哥倆好的工作夥伴啟彬，同樣已經都在流行音樂圈混了。

常常一天作好幾場：有工地秀、婚喪喜慶場（搭著主唱的跑車，高速公路衝啊！）；也有黑道大哥開的酒店、高檔歐式自助餐館（扛著重重的Keyboard，穿著超辣站在約定路口等團員來接）；還有農安街的酒館、五星級飯店裡的Pub、深山偏遠地區的山野店等。此時團員都會利用空檔時間，討論器材、別團的種種、哪兒有帥哥美女之類的。

　　晚上攤（閩南語ㄊㄨㄚ）的，幾乎是一次演三個set，演的歌曲都是芭樂歌（〈What's Up〉／〈I Hate Myself For Loving You〉／〈The One You Love〉等）演到都背起來，也會演到睡著都不會彈錯哩！這種時候就會面臨某首歌曲，歌手因喉嚨不舒服要降Key；也容易遇到喝醉酒的客人，衝到台上要演奏或演唱；更有一種奇觀，是上班族的解放！不少女士都能夠直接站到高高的吧台上，盡情地熱舞啊！相信這些景觀，都是目前仍有作場的朋友們同樣會遇到的，可能還更多有趣的呢！

　　這幾年當中，還有一個特別的機會，就是參與電視錄影。我的工作除了要演奏以外，還要負責編寫樂譜，那是音樂類綜藝節目首度開創有大編制樂團的開始。當時負責指揮的老師，也許是要訓練我吧？沒日沒夜的通告結束後，隔天有多少位藝人要錄影，我就得按照該藝人的該Key，編好總譜以及分部譜。

　　恐怖的日子這樣維持了很長一段時間，我根本沒在睡覺啊！只記得有寫不完的樂譜、喝不完的雞精、討不完的挨罵、神奇無比的毅力、賺很多的錢、越來越虛弱的我、華視前面的7-11！

　　在流行樂圈子裡，賺這些錢的同時，常常會聽到別人談論多眩的音樂、多屌的資訊，便也跟朋友玩起自己認為的爵士樂。因此在台大附近的小店裡隨興演出時，不知觀眾席裡坐著三位菲律賓老爺爺（薩克斯風、貝斯、鼓），笑瞇瞇地看著我！當天演完後，他們便說要帶我一起練習。

正值我想要漸漸脫離前面的那些是非之地，好好一探爵士樂的究竟時，他們真的是我的貴人啊！後來我毅然決然地辭掉一大堆的演出，想好好的專心練爵士樂。

當時因家人仍不能同意我出國唸書（從小念古典至大學音樂系畢業，突然要去很陌生的國家，攻讀很奇怪的音樂，截然無法接受哩！）於是啟彬先行前往比利時，我請他無論如何，務必把在比利時上課所學的資料，都寄回來給我練習。心裡想著：「一定要找一個單純的工作、能讓我看到純真的臉孔、還得找回健康的身體」

於是攤開報紙裡的求職欄，我找了永吉路上的一家音樂教室，選擇當櫃台小姐。接接電話、畫一些海報、天天可以看到可愛的小朋友，並幫忙排課。實際上，能有更多的時間練琴讀書，不用再處理那些作場、唱片、演唱會或錄影的事情。

後來還是被老闆發現可以教課，仍是指導了幾班幼兒律動班、以及鋼琴個別課，但是日子真的單純很多。這一年我由亮晶晶高級公寓，搬到大直住在一戶退伍將領老夫婦家中，其中兩位菲律賓爺爺也住大直。

只要薩克斯風爺爺打電話來約，貝斯爺爺便開車接了大夥，一行人前往師大路口蔡爸的Blue Note店裡，邊Jam邊接受指導。現在想想，也許那時候的團員和朋友對於我的突然消失，有極度的不諒解吧！可是當時若沒有這樣的覺醒，應該無法看到音樂的這麼多面向吧！而我才能嶄新地呼吸，思考未來的音樂方向。

每天在上班的音樂教室，因為是地下室，愛練多早或多晚都隨我，有時候乾脆睡在那邊，更是天天寫信回南部給媽媽，請求她至少讓我有機會出國參加考試。持續這樣一年，真的飛到比利時之後，這五年下來的強大爵士、古典、

拉丁等多重刺激，讓我回頭去看各種音樂時，更能徹底通樂通通通，耳目瞭然：因為，所有的音樂根本是一家親啊！

這麼多文化與音樂的吸收之下，才發現以前雖已經參與很多流行音樂的工作，竟然還有很多重要到極點的人物與作品，自己根本都是道聽塗說或自行輕忽。雖是主修爵士樂，外國老師似乎都認為「這你應該知道嘛！」、「那首很重要，你是鍵盤手應該已經會了吧！」＃﹏△÷其實根本都還不會＃﹏△÷怎麼辦呢？

自己趕快想辦法私下填補啊！這樣雖然偷填補的很辛苦，但好幾年下來，無形中，非爵士類的音樂能力，突飛猛進了許多！心想：「老師當時是故意的厚？」所以，後來在台灣好幾年，除了教爵士以外，也教搖滾、各國流行音樂，還有Hip Hop等等！而啟彬演講時，常常Rap、B-Box、有的沒的樣樣來。大家常常都會問說：「布魯塞爾皇家音樂院也教這些喔？」

在國外的五年其實也是咻一下就過了，腦子耳朵不知灌溉了多少東西進去！有進也有出的，時間飛逝加上身兼數職的狀況下、常會有因為一首樂曲「啊啊啊啊⋯⋯想不起來勒⋯⋯」為了這樣當天晚上失眠！好笑的是，也會為了想某位歌手的大名，啟彬和我在比利時的住處，想到天亮無法睡覺！我們稱之為：「羅百吉事件」哈哈！就是這位囉！

也會有，正在一邊亂哼歌做別的事，突然「啊哈！！」、「那首國語歌根本就是巴哈嘛！」、「吼！抄歌」、「那個人的歌怎麼都和Stevie Wonder一樣勒」好幾年下來，這種發現"祕密"的時候越來越多，多到不像話！連在學校上課舉出不少例子時，同學們都會驚呼：「厂Y（拉長音）我的偶像怎麼會這樣呢？為什麼老是這幾個人中標？」

奇怪？為什麼會發現這些事情呢？這真的是"祕密"嗎？怎麼聽得出來？怎麼同一種和絃進行、好幾首歌曲都用？欸！為什麼有些日本歌好特別好好聽？為什麼聽韓國美少女的歌曲，好像停不下來欸？為什麼這樣聽起來比較美式？為什麼有的歌曲某些地方聽著心裡跟著浮了起來？為什麼這種音樂好夜店Fu？為什麼為什麼為什麼？……

　　以學習古典的角度來說，從小開始幾乎都是一本接一本的樂譜、一首換一首的樂曲，逐一通過繼續換新的樂譜。進了音樂班、音樂科系之後，主修鋼琴的學生還是繼續奮戰更難的曲目，少數主修老師上課會提到該作品的和聲架構（例：這小節的這個和弦是四級，或者下一段是旋律小調！別擔心，這部份書的內容中會提到），不然光是修正曲子就很花時間了，同學們無法有閒空，甚至也懶得再去關心自己彈的樂曲怎麼創作的！

　　不過鋼琴組有一門課跟和聲有關係，那就是「鍵盤和聲」。但是，似乎大家都是修完了就過去了！曲式學、樂曲分析這類的課程，不管主修什麼樂器的，也是修一修可以過就算了！變成主修理論作曲的，才要努力奮鬥這部份勒！挖……那大家就漸漸地不管什麼和絃進行了！

　　大多時候，非音樂系的年輕朋友玩搖滾音樂、流行音樂，甚至作場或創作，自身所了解的知識與這部份音樂的前後關係，都不見得健全的狀況，根本很難去要求這些人來探探古典音樂的奧祕！

　　更常遇到的，是非音樂系的人老覺得古典的東西好難，與科班者面對面總會心生自卑！但是，處於自己搖滾與流行的朋友圈圈時，又是鼻子翹高高、頭仰著加上三七步，費盡三寸不爛之舌狂講：這屌欸！超屌的啦！啊（拉長音）告訴你啦！一定要知道的啦……結果，到底為什麼屌？也說不出個所以然，只能無限迴圈的蓋勒！

可是，反過來音樂本科系的，真的都只聽古典音樂嗎？音樂系同學也會有除了李斯特以外的偶像，像是米希亞（Misia）！！音樂班小朋友也會有人喜歡周杰倫！！！也有不少學生著迷於爵士音樂！！！！有的人還甚至想說，古典市場飽和了、多學一種"風格"以後工作機會較多，而且演奏起來比較輕鬆。

咦？還有分流行爵士？還有正統爵士？？等踏進來和了一段時間之後，超級驚覺怎麼如此地高深？還更需要不停地動腦筋，又不能盯著譜看，好多和絃，好多種音階、調式，怎麼比練古典還麻煩啊？

多年來擔任許多國小、國中、高中音樂教師，以及許多音教系統的研習指導老師。每每都是聽到這些：「到底要教流行呢？還是要教爵士呢？」、「哎呀！爵士太難啦！自己都還沒弄清楚，怎麼可能教別人？」我都鼓勵大家，幼稚園小朋友就能夠學習演奏流行與爵士樂了，但是大家卻沒有勇氣這樣作：「這對小朋友來說，會不會太難？」

可是偏偏Youtube上，常常有年紀很小的天才小孩，演奏搖滾、演奏爵士！大家拼命轉貼之餘，為什麼不開發一下自己身邊小孩子的能力呢？非得等小孩進了音樂班辛苦得不得了，難道不讀音樂班就享受不到音樂的樂趣嗎？小孩平時好喜歡某位偶像，如能由老師告知這歌曲當中，有什麼有趣的點子時，孩子對於音樂將習慣多元思考、也是件有意義的事啊！

那麼音樂系的學生，如能將自身早已學會的古典樂，加以多面向的剖析，學會更精彩的講解方式，便能在畢業後，一手擁有豐富的資源來教授別人音樂。這樣，怎麼還會有人喊「教得好累喔！」、「都不知道要教什麼耶？」這不就是把自己的主修能力變有趣嗎？不管你專精哪個樂器，都是一樣的道理。如果身為老師的本身都沒有火力開發新知時，那位身邊的學生不就學得無力、很沒意思？

希望多年下來的教學經驗，整理出這樣的一本書，能讓不管是哪一種身分的音樂工作者，能對音樂更加驚喜、更加珍惜！音樂有好多種類，絕對沒有階級之分、只要你聽得高興、都是值得你瘋狂熱血來喜愛的！也期望這樣的多面向比對方式，能促使大家的音樂頭腦都更聰明喔！呵呵！

真能立即訓練音準，旋律與節奏嗎？

—— 不會看譜、不會樂器也行？

　　多年來，不斷地有人喜歡爭「絕對音感」這件事。非音樂科系的，似乎常因見識到音樂系的人所展露出的 "絕對音感特技" ，而驚訝羨慕不已啊！

　　真的這麼實用？應該說，真該具備這項 "功力" 嗎？對於音樂科班的人，真的人人都音感特別好嗎？非科班的沒有絕對音感，是不是慘了？難道不會樂器的都找不到音準嗎？到KTV點歌，KEY的高低只關係到好不好唱而已嗎？

　　即便是單音的音準或音高，也訓練得出來喔？其實，先說說這個最直接的例子吧！七、八十歲的老阿媽，不會看譜、不會樂器，去年一整年的時間，我接受台北松山農會與中映電影公司的委託，必須要訓練這二十五位老阿嬤、阿姨們，學會唱藍調、搖滾、爵士、拉丁等……原先覺得是詐騙電話，心想爵士樂手跟農會有什麼關係？該不會要推廣農產品？第一天到達農會現場，見到諸位閃亮美美阿嬤們、以及電影公司的拍攝陣仗，心裡想：「這無疑是我回國到現在，最大的挑戰啊！這幾位長輩，就安奈任我 "塑造" 撩下去了……」

不能在白板上寫ㄅㄛ、ㄇㄨㄟ、ㄇㄧ啊，那只能唱出來讓她們學了。我幫這些阿嬤改編了江蕙經典的台語歌〈風吹風吹〉，以及傳統歌謠〈四季紅〉，兩首歌曲混合在一起，當中結合了拉丁恰恰恰、爵士搖擺、藍調、B-Box、放克等。有關音準的問題，其實阿嬤們平日多少有唱卡拉OK的經驗，當下聽到歌曲進而跟上去唱的舉動，已經是在習慣某曲子的音高了，即便是小朋友平日看卡通或幼稚園教唱，都是聽到什麼跟著哼唱什麼，不是嗎？

　　所以為了符合阿嬤們的理解，我由一個音開始，示範連同講話的時候也是單一個音高，還開玩笑說，若像是秀美阿姨打電話給金枝阿姨時：「ㄟ啊今天偶買到那個粉亮的高跟協ㄋㄟ」都採用規定練習的同一音高。雖然，乍聽之下相當像機器人或念經、也頗爆笑的！但是還蠻有效又記得住的好方法喔！

　　正在寫此書當下，正好遇上阿嬤們的紀錄片拍好了！電影首映時，看到除了我以外，還有好多位辛苦有方式的老師，也指導了各鄉鎮不同的農會團體。真的每位阿公阿嬤都是從零開始，總共364位長輩們，合計年齡高達25140歲。這些老年人這樣學會音樂，簡直是超級任務，各位教音樂的大家再說「哎喲！好難、怎麼可能？怎麼教啊？」那就太不進入狀況囉！有興趣的朋友們，可以找找《農情搖滾──爺奶總動員》這部才剛熱熱上市的紀錄片。

如果單音可以這樣讓小孩、老年人、沒學過的或不會樂器的人練習的話，便可以漸漸地轉換成有旋律的句子。一開始先別急，本來是一個音，接著利用音程的距離，來塑造大家對於兩不同音之間的音準概念。以下譜例會由「單音→音程→以音程創造長句→以長句塑造律動→從律動裡的延伸」這樣的方式讓大家參考：

譜例

KY0001-a

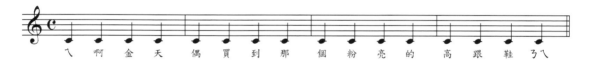

KY0001-b

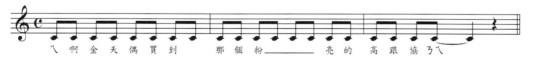

以上練習，皆可用於各種談話中，維持同一音高，
自行變化字的長度，與拍子的長度。

KY0002-a

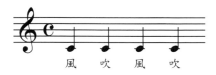

風　吹　風　吹

　　上列單音或自行選擇的單音，可加上任何歌詞反覆練習。但記得，對於完全不會看譜者，不需要馬上告知音名，最最重點是要讓學習者朗朗上口。等反覆熟悉後，再慢慢教導此單音的音名即可。

KY0002-b

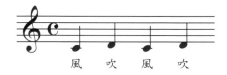

風　吹　風　吹

　　指導老師必須示範彈出或唱出音程的距離，讓學習者模仿，並來回反覆習慣。也一樣不先告知音名與音程名稱，重點是先會演唱。請由較容易接受的音程開始（例如大二度、大三度或完全四度等），再慢慢加入怪怪的音程（增四度、減五度等）

既然已經習慣了兩個音之間來回的距離，那麼何不變化一下拍子？甚至可大膽地由學習者，在四四拍的空間當中，自由的更換兩個音以及拍子的長度。

KY0002-c

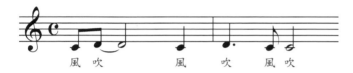

　　吼……已經激發出潛力囉！那麼，便是時候需要讓學習者體會固定律動了！請再次以同樣一組音程，設計一段節奏，只要一段即可！因為要成就恆定的律動（Groove）需要同一句不斷反覆成自然，可自行在此固定拍型上唱以「答、達、嘟、滴」等

KY0002-d

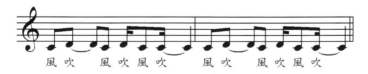

接下來再將同一組音程組成密集式的拍型，並且加上B-BOX的節奏聲音，一樣反覆唱成恆定的律動，那麼不管你是阿嬤還是幼童，人人都進入會音樂的階段了喔！

KY0002-E

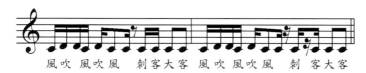

　　在後面的章節，我還會一一地分享各種音程的練習方式！各位如有像我這樣遇到阿嬤們的機會，或者各鄉鎮鄰里、幼稚園、國小至大學、社區教會或廟口等，真的可以跟大家這樣來分享與訓練，讓全台灣的每個角落，到處都充滿著音樂與節奏！

基本大小調的辨別

—— 沒學過也可以啊？

　　其實曾經身為音樂系學生許久，現在又身為音樂系老師，或許多老師的老師……兒子常說：「老師的老師教老師，老師被老師的老師教」大家都是依據原來古典的方式在熟記大調小調。

　　甚至有時候，我問過很多人、很多小孩，現今大家所聆聽的音樂，已經不是所謂 "大調就是高興、小調就是悲傷" 這樣的解釋就行得通，小朋友一天到晚看的戰隊卡通，裡面的音樂很多都是小調。但是因為劇情澎湃精彩，小朋友就會認為是大調……挖！類似的狀況常有。

　　那麼更不能一下子就強迫沒學過的人熟記調號囉！一個降就是F大調，它的小調就是d小調……這樣的基本樂理，對一般孩子或是前面提到的阿公阿嬤、還是你偶然的機會需要指導完全沒學過的學生們來說，根本是天書！

　　常常在幼稚園下課後接兒子上車時，車上必定要播放他的精選音樂，他開始喜歡嘗試著去辨別歌曲的大小調。就如前面所提到的，像是007的音樂，有不少是小調，但因為小孩子聽起來很刺激，他會覺得是大調。當然，每個小朋友對於顏色、情緒，調性的分辨一定不同。

只是當下小朋友得知自己是答錯時，總是會小沮
喪一下，那得儘快想出對策來讓他瞭解勒！我便請兒
子把原來的音樂再放一遍，然後暫時關掉，我馬上唱
一遍剛剛播過的小調旋律，隨即以同一旋律再唱成大
調，也要告知小朋友，後面這次是大調，讓他當下能
馬上思考比較：吼……原來的是小調欸！馬上他就覺
得很有趣，還會說唱成大調的這個007：「好噁喔！」

譜例

KY0003 -a

原旋律 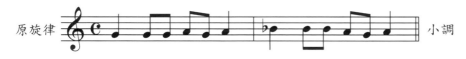 小調

KY0003 - b

改唱 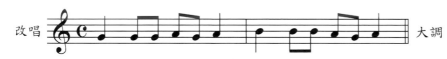 大調

更小的小孩可以採取平日熟悉的兒歌，例如唱〈小蜜蜂〉的時候還可以加入劇情呢！

正常蜜蜂　　　　　可憐蜜蜂

KY0004-a

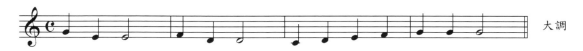

大調

KY0004-b

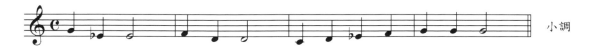

小調

或者不管是在國小、國中、高中音樂班或大學音樂系平常演奏的曲子中，都能自行以相對的大調小調演奏看看啊！例如試試看下列的〈貝多芬奏鳴曲悲愴Opus 13第三樂章〉吧！左手可彈原來古典譜上所寫的，也能右手彈主旋律，左手配上我列出的和絃。

不要嫌麻煩、不要再說原來的功課都練不完了……這絕對是幫助每個學音樂系的學生，紮實自己和聲概念、豐富未來方向的好良方啊！

譜例

KY0005 - a

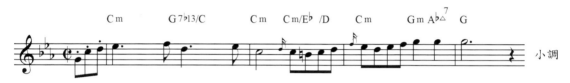

小調

KY0005 - b

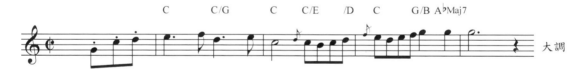

大調

所以囉！是不是未來在音程方面、和聲方面，像是大三度與小三度、大三和絃與小三和絃、甚至大七和絃與小七和絃等，皆可這樣以唱的方式，先讓學習者分辨後，再逐步加上理論上的名稱、以及演奏上的技術呢？

完全音程類別

—— 有趣的練習方式

　　準備考音樂班的同學，都是猛寫樂理作業，記好樂理書上寫的各個名稱即可，彈奏曲子當下，似乎也沒空去管哪裡有哪個音程吧？

　　其實，光是基本音程構造也能製造出有趣的彈奏練習，也藉由這些練習，多元地認識其他音樂類型，說不定能玩得像黑人音樂喔！

　　音程（Intervals）指的就是「音與音之間的距離」，先來看看有哪些呢？

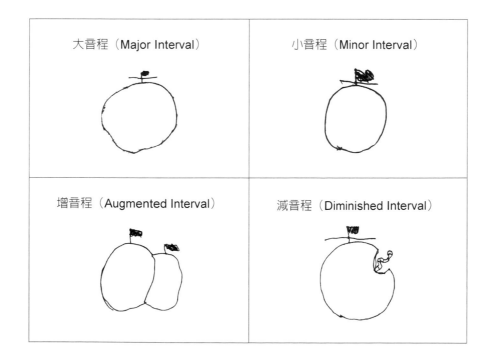

大音程（Major Interval）	小音程（Minor Interval）
增音程（Augmented Interval）	減音程（Diminished Interval）

完全音程：

完全一度（Perfect Unison）

Ky0006

完全一度（Perfect）

單音八度

音程

嘿嘿！誰說一度沒什麼好彈的？

回想起我自己剛剛生了兒子比布，從月子中心回到家的第一件事，就是抱著小小的他坐在我懷裡，與我一同面對琴鍵，然後牽著他超小的手手，在琴鍵上的某個音叮叮叮叮的彈。直到現在六歲了，我仍然不定時地，讓他依照我演奏的樂曲，自然辨識選擇某個音或者任何一組音程，坐在我的右側或左側，與我一同合奏，還把樂曲由超慢完到極快，孩子總是樂得哈哈笑，又能訓練即席掌握各種速度。

女兒米米目前兩歲，還沒學鋼琴，但是她超喜歡聽有的沒的動感歌曲，每每我彈了她常在聽的歌曲時，她都是跳個不停扭來扭去！照樣地，我也抱著她讓她自己隨意選擇某個音，便已經能掌握節奏直接與我合奏。即便我彈了一首她沒聽過的，小朋友如果已經習慣這樣的遊戲方式，他們會自然地去抓到音樂的速度喔！請務必要相信小孩子是多麼有潛力的啊！

小朋友學琴的一開始，不就是中央Do？沒學過琴的人，選擇琴鍵上的任何一個音，也可以彈奏欸！那麼以下的範例，就讓大家演奏單音也充滿樂趣吧！

單音或音程的玩法

Ky 0007- a

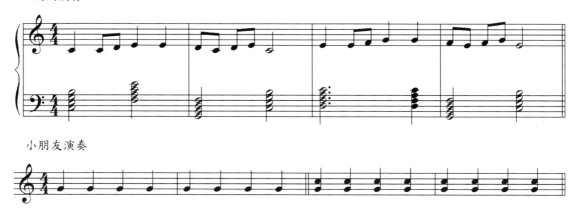

媽媽演奏

小朋友演奏

　　請媽媽或老師彈奏一首完整的樂曲，讓孩子自由選擇一個音，或一組音程，一起合奏。有關音的選擇，有時候小朋友會固定彈某個音，但也會有愛玩的小孩，開始跳遠跳高彈奏飛來飛去的單音。其實都沒關係，萬一戳到怪音或拍子亂亂，不用緊張糾正啊！可以邊創造一個故事，以這個譜例的話：蝴蝶快樂地飛啊飛啊！ㄟ糟糕糟糕……不小心撞到蜻蜓啦！

音程的話，對於沒學過或手太小的孩子，媽媽或老師可以幫忙選音，讓孩子以兩隻手各彈一個音來合奏。同樣地，假設像是譜例上寫的度數，已經邊彈邊脫離⋯⋯或戳到黑鍵，那也無妨！至少還是個音程的距離，只是按照孩子豐富的想像力，這蝴蝶不知發生什麼事了？

已經開始接受正規音樂訓練的，便能夠將各類基本音符，結合練習，請選擇單音也可選擇音程來彈奏。

任何練習都請習慣以四小節為單位，反覆多次使其不會停止，這樣一來，即便是單音或單手，也能營造出恆定的某種律動（Groove）

Ky 0007- b

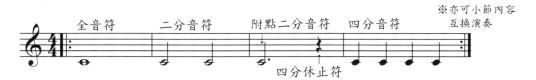

Ky 0007- c

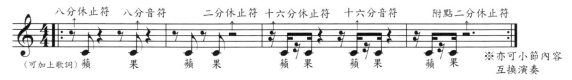

Stevie Wonder

　　一般演奏樂器的人，最欠缺的就是半拍休止符的節奏律動，如能由基本時期開始建立完善，那麼感受R&B或Hip Hop就不再是多稀奇的囉！甚至想要Rap一下也行得通喔！

　　讓我們試試看左手這樣的節奏，好像是哪首聽過的流行歌欸？對了沒錯，舉世聞名流行音樂黑人歌手史帝夫汪德（Stevie Wonder）的作品〈I just Called To Say I Love you〉

譜例

Ky 0008 -a

左手部分

每一小節皆彈一樣

Ky 0008 -b

兩手合奏（上列a）

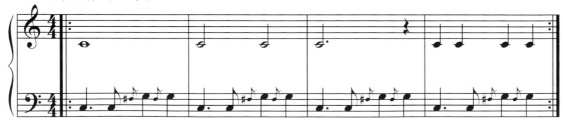

有了上列的練習方式後，來看看還有哪些著名的音樂，是單音重複前進的呢？

譜例

Ky 0009 - a

著名電影配樂〈法櫃奇兵Raiders Of The Lost Ark〉前奏部份

Ky 0009 - b

偉大音樂家蕭邦的作品〈圓舞曲Waltzes Opus 18 Brown - Index 62〉前奏部份

Ky 0009 - c

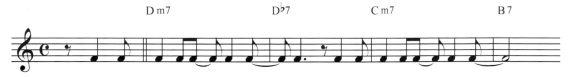

巴西音樂家裘賓（Antonio Carlos Jobim）的名曲〈One Note Samba〉A段主旋律

Ky 0009 - d

沈 入 越 來 越 深 的 海 底 　 我 開 使 想 念 你

國內女歌手范曉萱有一首〈氧氣〉，優美的鋼琴前後，隨即為同音重複的主旋律喔！

　　這首如果不提，真的太對不起這位黑人歌后了！惠妮休士頓（Whitney Houston）的〈The Greatest Love Of All〉，這一整首歌曲非常值得各位好好品味一番！為什麼呢？雖是主旋律同音，當中卻因為定點和絃，再接連著的下一個和絃多了個升五音，看看譜例

<div style="background-color:gray; display:inline-block;">譜例</div>

Ky 0009 - e - 1

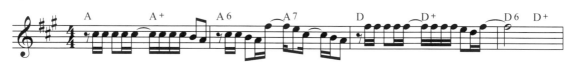

Ky 0009 - e - 2

英國天團披頭四（Beatles）更是有多首名曲，都是這樣的同音重複開始的
主旋律：

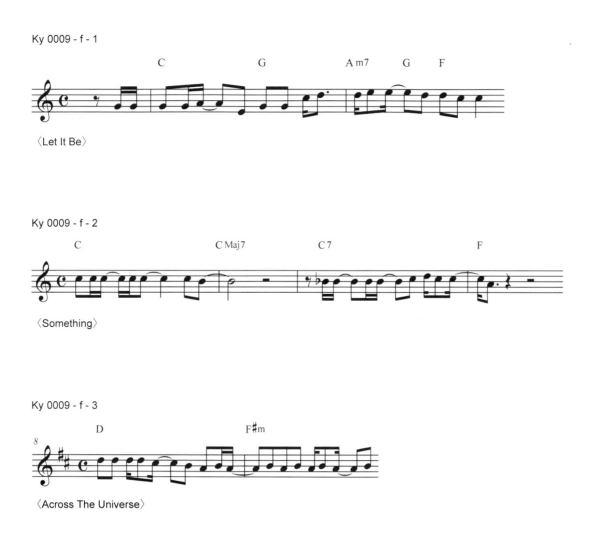

Ky 0009 - f - 1

〈Let It Be〉

Ky 0009 - f - 2

〈Something〉

Ky 0009 - f - 3

〈Across The Universe〉

完全四度（Perfect 4th）與完全五度（Perfect 5th）

Ky 0010 - a

完全四度（Perfect 4th）

Ky 0010 - b

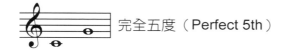

完全五度（Perfect 5th）

　　四度與五度音程是太空電影音樂最容易出現的，很多古代劇裡，帝王駕到的音樂也是四度五度。我先來說說如何練習，因為這邊兩種音程已經出現了兩個音的和聲效果。

　　另一個有趣的狀況是，完全四度只要轉位一下，會變成完全五度。那麼完全五度一樣轉位一下，又變成完全四度。在上列提到的音樂類型中，兩者可說是哥倆好啊！

先來太空一下吧！

譜例

Ky 0011

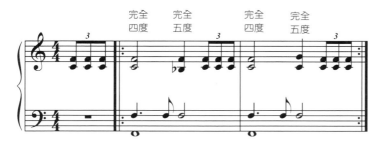

只有兩種音程也能巴西Bossa Nova一下欸！

譜例

Ky 0012

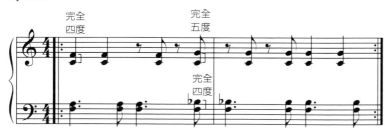

其他類型音樂有嗎？

Ky 0013 - a

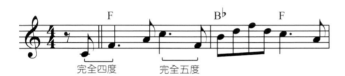

完全四度　　　　完全五度

古典作曲家舒曼的作品〈快樂的農夫〉一開始的兩個音也是四度，呵呵！

Ky 0013 - b - 1

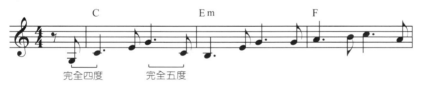

完全四度　　　　完全五度

Ky 0013 - b - 2

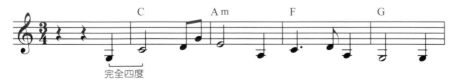

完全四度

喔喔！鄧麗君唱過的國語歌曲〈月亮代表我的心〉，以及童安格的名曲〈其實你不懂我的心〉也是四度開始。

Ky 0013 - c

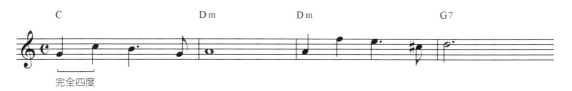

完全四度

宮崎駿魔女宅急便之〈旅立ち〉這首，一樣是四度開始的旋律。

Ky 0013 – d - 1

完全五度

Ky 0013 – d - 2

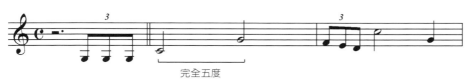

完全五度　　　　　　　完全五度

剛剛一直提到的太空音樂，〈星際大戰Star Wars〉與〈超人Superman〉都是五度音程上行或下行喔！

Ky 0013 - e

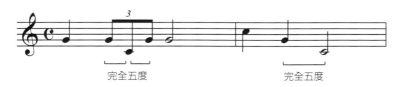

完全五度

日本歌手槙原敬之寫給SMAP所演唱的〈世界に一つだけの花〉，大家朗朗上口的副歌便是五度開始。

Ky 0013 - f

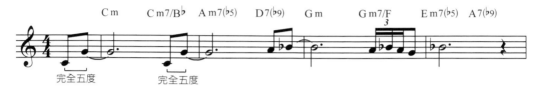

爵士經典樂曲〈Whisper Not〉的主旋律一開始是五度音程，這首樂曲是薩克斯風大師班尼高森（Benny Golson）所作，他可曾出現在電影〈航站情緣The Terminal〉的最後喔！

Ky 0013 - g

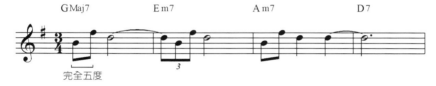

由爵士鋼琴大師比爾艾文斯（Bill Evans）演奏的經典曲〈Emily〉，為相當著名的三拍樂曲版本。這首歌曲的主旋律是五度ㄟ！

Ky 0013 - h

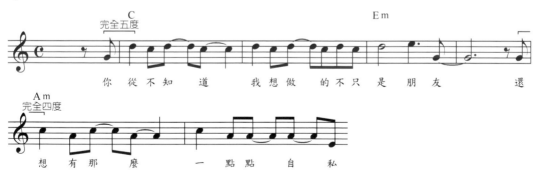

絕不能錯過國語歌的部份，人稱滅絕師太的女歌手黃小琥，有首名曲〈不只是朋友〉，副歌部份有完全五度與完全四度喔！

Ky 0013 - i

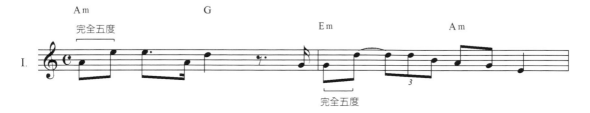

兩位黑人靈魂樂歌后惠妮休士頓（Whitney Houston）與瑪麗亞凱莉（Mariah Carey），為卡通埃及王子所演唱的著名歌曲〈When You Believe〉，一開始的兩句主旋律，就是完全五度。

完全八度（Perfect Octave）

[譜例]

Ky 0014

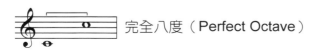

完全八度（Perfect Octave）

　　曾經有一首經典的垃圾車音樂〈少女的祈禱〉就是八度啦！不過，我們家這區的都是播〈給愛麗絲〉。

　　練習八度除了像很多古典樂曲那樣，手張大兩個八度同音一起彈，也能夠將手左右搖晃，像不倒翁一樣彈奏。拉丁音樂當中也是大量地使用八度的演奏方式、而電影音樂裡面也有喔！不過，先練習一下吧！

既然彈八度時，手已經形成一個框架，那麼框架內便能以其他三根手指玩一玩囉！就拿電影名曲〈Over The Rainbow〉第一句旋律，來練習大調音階，不也就有如哈農一樣！！

譜例

Ky 0015

　　也可以練習拉丁鋼琴看看！

譜例

Ky 0016

其它拉丁鋼琴練習，
可參考啟彬與凱雅爵士棧

　　爵士樂當中八度旋律的機率還頗多哩！

譜例

Ky 0017 - a

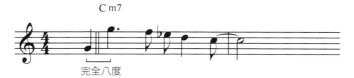

完全八度

吉他手常演奏的經典曲〈Blue Bossa〉一開始便是。

Ky 0017 - b

完全八度

找找聽聽黑人爵士女歌手比莉哈樂黛（Billie Holiday）演唱過的經典曲〈Willow Weep For Me〉，她八度音由高處往下掉的演唱方式，實為一絕啊！

Ky 0017 - c

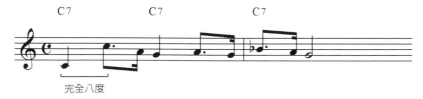

完全八度

別忘了！美國音樂大師喬治蓋希文（George Gershwin）的這首〈I'll Build A Stairway To Paradise〉

Ky 0017 - d

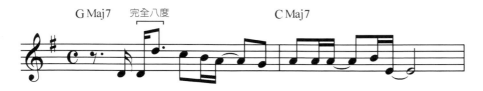

來自新加坡的傑出女歌手蔡健雅，她的這首〈路口〉，主歌一開始也是八度呢！

Ky 0017 - e

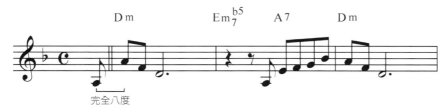

這一首原為納京高（Nat King Cole）所演唱，後來又因為電影紅磨坊（Moulin Rouge）而更紅，每每聽了總是心跟著糾結，此首〈Nature Boy〉正是完全八度的旋律。

　　記得喔！任何音程的音樂，不只我列出的這些，全世界還有好多好多，等你也來發現。

　　如果能力允許，每種練習請務必練習十二調、五度循環，不然就變成我常說的：「別印一張主修C大調的名片喔！」小朋友也可以將簡單的音程與旋律，換一個調找找看，早早習慣在不同調尋找旋律，這樣小朋友將來對於音樂的色彩敏感度，會更加有反應，對音樂的想像會更多元喔！關於十二調或各種循環練習法、後面的章節會清楚地介紹，請勿擔心！

（＊請參照第八章）

大二與小七／小二與大七

——咦？這樣想、這樣練也通喔！

　　接下來要介紹的大音程，分別有大二度（Major 2nd）、大三度（Major 3rd）、大六度（Major 6th）、大七度（Major 7th）。

　　小音程分別有小二度（Minor 2nd）、小三度（Minor 3rd）、小六度（Minor 6th）、小七度（Minor 7th）。

　　這個部份，我會將大小音程同時比較，也有大小音程同時的彈奏練習。為什麼要這樣呢？

　　手指彈奏以及耳朵聽覺其實能夠一起接受兩種聲響，只要自行排列好練習順序，其實不用擔心會混淆。反而是讓耳朵有差別的辨識，也是很有趣的訓練方式呢！

　　另外需要提及的是，每大或小音程，只要轉個位，又會變成另一種音程喔！很像七巧板一樣欸！別擔心，即刻就要來講解：

　　首先登場的，便是二度類型，有大二度（**Major 2nd**）與小二度（**Minor 2nd**）

　　大二度是指一組全音的距離（通常像是夾心餅一樣，兩個白鍵中間有一黑鍵），小二度則是兩個半音。請看

譜例

Ky 0018

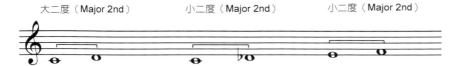

大二度（Major 2nd）　　　小二度（Major 2nd）　　　小二度（Major 2nd）

　　　有什麼好方法能練習大二度呢？記不記得有一種古典的手指獨立練習〈史密特〉？我們可以練習將大拇指固定不動、彈奏大二度並練習後半拍。這樣的節奏與聲響，常會在搖滾或流行的樂曲風格中聽到喔！

譜例

Ky 0019 - a

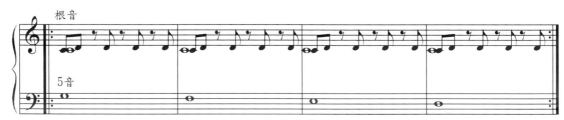

左手由5音，每小節4拍依照大調音階陸續下行，右手則持續每小節相同不變。

Ky 0019 - b

注意：按照五度循環練習時，要遵照升降記號。

F大調

除了上列二度的練習，各位也能變通，將同樣的拍型加上各種不同的音程度數練習，也一樣好玩喔！那麼既然大拇指已經是堅強地固定著，後方的各後半拍，便能以手指跨得到的範圍內，進行即興。

Ky 0020 - a

黑鍵也可以喔！

可以按照上行下行順序、也可以連同半音一起練習。

Ky 0020 - b

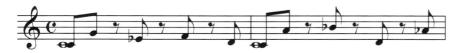

有時候，可能各位都能創造出有如電影配樂般的旋律呢！自己玩玩看！

　　那麼左手也有很多種彈奏方式，可以固定根音以四分音符，一拍一拍彈奏，整好呈現左右左右交替的效果。也能夠以大調下行，以二分音符兩拍兩拍彈奏，也可以四分音符一拍一拍，像是walkin' Bass一樣。當然持續半音下行也有另外好玩的效果、如果你不想安分地按照下行的順序，也能夠如同即興一樣，左手也能一拍一拍即興啊！

大二度轉個位，會變成小七度欸！看看譜例

譜例

Ky 0021

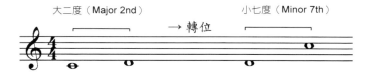

　　這樣兩者結合的演奏方式有嗎？先解釋一下這幾個音在單一和絃上（大三與大七和絃）的排列順序，並且放在單一和絃上的話，會有何種效果？

譜例

KY 0022

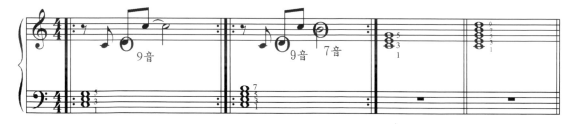

Angela Aki - 《Home》

　　真的有音樂是這種例子嗎？呵呵！下列這首日本女歌手Angela Aki的著名歌曲〈This Love〉前奏，就是這樣喔！

Ky 0023

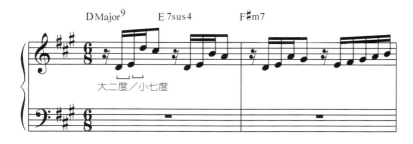

單獨的大二度，就有無數的例子了，先來說說這首超好聽的歌曲，著名黑人天團Earth, Wind & Fire的〈After The Love Has Gone〉

譜例

Ky0024 - a

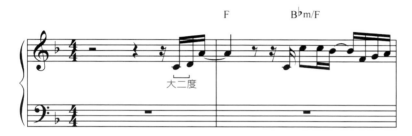

Ky 0024 - b

巴西音樂大師Antonio Carlos Jobim的 "芭樂歌" 〈So Danco Samba〉也是大二度的旋律。

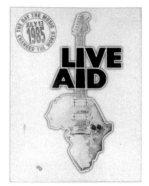

Live Aid

Ky 0024 – c

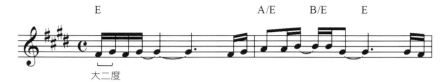

大二度

Live Aid是1985年世界流行樂圈的盛事。這首感動世人的〈We Are The World〉主旋律一開始也是大二度。

Ky 0024 - d

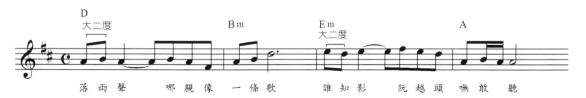

大二度 大二度

落雨聲　哪親像　一條歌　　誰知影　阮越頭　嘸敢聽

國內的台語歌大姊大江蕙的這首〈落雨聲〉，也有大二度喔！

West Side Story（原版）

The Song Of West Side Story
（致敬版）

　　那麼小七度也不少！兩位古典Fashion作曲家喬治蓋希文（George Gershwin）與倫納德伯恩斯坦（Leonard Bernstein）都愛用喔！！

譜例

Ky 0025 – a

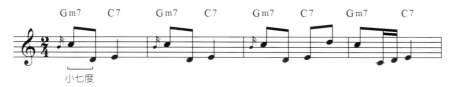

小七度

Ky 0025 – b

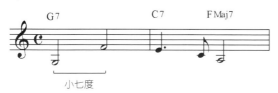

小七度

George Gershwin的〈An American In Paris〉第一句

　　Leonard Bernstein的〈Somewhere〉，此取出自於〈西城故事West Side Story〉

Bill Evans - 《Montreux II》　　　　John Coltrane - 《Giant Step》

其他當然還有很多例子，例如：

譜例

Ky 0026 - a

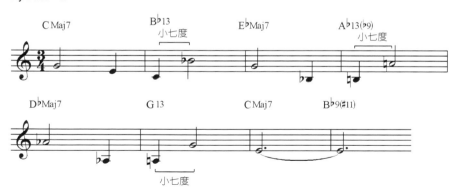

爵士鋼琴大師比爾艾文斯（**Bill Evans**）的〈**Very Early**〉旋律，簡直遍佈小七度，可以說是魔力小七度優美作品啊！

Ky 0026 - b

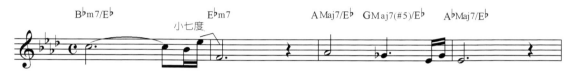

神一般的薩克斯風大師約翰科川（**John Coltrane**），寫給第一任妻子的作品〈**Naima**〉，是一首作曲手法獨特的樂曲。除了旋律當中的小七度音程以外，這首樂曲還以**Pedal Point**技法呈現，使得不同的和絃在安穩根音為底的上方，展現另一種奇妙的色彩。

吼……恐怖喲！世界經典的恐怖聲響，就是小二度！就是那〈大白鯊Jaws〉

譜例

Ky 0027 - a

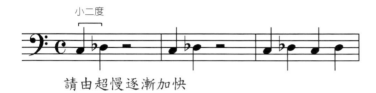

小二度

請由超慢逐漸加快

就是那〈大白鯊Jaws〉

Ky 0027 - b

D♭7　　D 7　　　　D♭7　　D 7

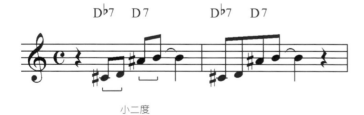

小二度

超愛用小二度的爵士樂怪傑塞隆尼斯孟克（Thelonious Monk），也有一首經典曲〈Epistrophy〉

電影〈戀愛沒有假期The Holiday〉裡頭，男主角之一的傑克布萊克，飾演一位配樂家。與女主角之一的凱特溫絲蕾正在逛影片租借店，他專業隨興地挑著陳列架上的DVD，簡短唱著各著名電影的主題音樂，其中有一段他就這麼說著：「Two notes. And you've got a villain. I don't know what to say about it? Totally brill」

The Holiday

除了上面聽起來毛毛的例子，小二度在各類音樂中，也相當適用。例如，古典音樂裡面的裝飾音、爵士樂裡面的旋律或即興部份、藍調以及鄉村音樂裡吉他擠弦般的演奏部份（Bending）等。

譜例

Ky 0028 - a

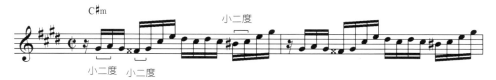

古典鋼琴大師蕭邦（F. Chopin）有一首幻想即興曲〈Fantaisie - Impromptu Opus 66 Bl 87〉的前段旋律，便是綿延不絕的小二度經過音。

Ky 0028 - b

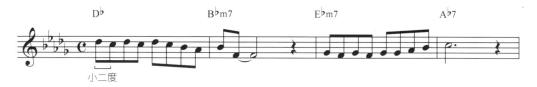

黑人流行音樂家史帝夫汪德（Stevie Wonder）的浪漫作品〈Lately〉，為小二度反覆形成的旋律。

Ky 0028 - c

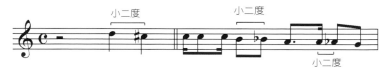

在古典領域與流行圈，同樣是不朽之歌的〈卡門〉，最迷人的開頭兩個音，便是小二度！

小二度一樣轉個位，就變成大七度囉！請看譜例

譜例

Ky 0029

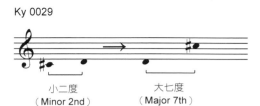

　　這樣也能利用音程的認知，順便認識大七和絃，頗一舉兩得的！對於歌手的練唱，也有很大的幫助喔！不然，大家原來習慣的，幾乎都是百貨公司服務台廣播的聲響。

Ky 0030 - a

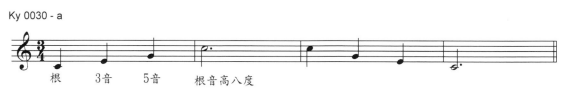

服務台廣播：「來賓謝先生請到服務台……」

My Fair Lady

Ky 0030 - b

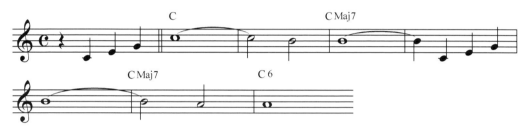

其實一部由超美女星奧黛麗赫本所主演的電影〈窈窕淑女My Fair Lady〉，裡頭的這首〈I Could Have Danced All Night〉第一句旋律就是：百貨公司廣播型分解和絃，隨即回馬槍下行半音，就是大七和絃啦！

Ky 0030 - c

那麼針對大七和絃，練習一下囉！請記得練十二個調。

Lee Morgan - 《Cornbread》

所以也繼續來看看大七度有哪些例子？

譜例

Ky 0031 - a

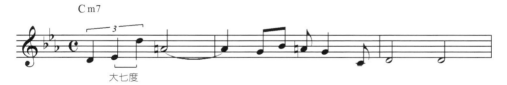

著名爵士經典曲〈Invitation〉的旋律，雖是在小七和絃上，卻也是個大七度的音程距離。

Ky 0031 - b

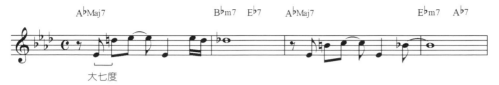

由爵士小號手　李摩根（Lee Morgan）所作的〈Ceora〉，是一首Bossa Novar風格的樂曲，亦為大七度的旋律。

Micheal Petrucciani - 《both words》

Ky 0031 - c

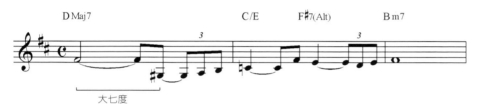

法國爵士鋼琴小巨人米修培楚契雅尼（Michel Petrucciani），有一首相當華麗感人的〈Petite Louise〉，第一句旋律由該小節和絃的三音發動，像是瀑布般地下降一個大七度的距離。

大三度與小三度，還有大六度與小六度

大小音程還有大三度（Major 3rd）、小三度（Minor 3rd）、大六度（Major 6th）以及小六度（Minor 6th）喔！

說到三度，不管是大還是小音程，應該是最容易唱出來的合音。而大三度轉個位就成了小六度，請看譜例

譜例

Ky0032

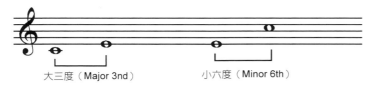

大三度（Major 3nd）　　　小六度（Minor 6th）

兩者結合可有什麼練習方法？來試試看Soul的節奏風格！

譜例

Ky 0033 – a

Soul的節奏型態

Ky 0033 - b

有首艾莉西亞凱斯Alicia keys的〈If I Ain't Got You〉就是soul的風格，將可以這樣的律動來創造大三小六的音程練習喔！

Ky 0033 - c

大三與小六的創作練習

那麼，繼續要來分別找一出大三度與小六度的相關樂曲，首先是大三度。

譜例

Ky 0034 - a

法派小提琴大師法朗克（Cesar Franck）的小提琴作品〈A大調Sonata〉，第一樂章鋼琴前奏後，小提琴一出現的旋律是大三度。

Ky 0034 - b

音樂之父巴哈（J.S. Bach）的初步鋼琴曲集當中，著名的小步舞曲〈Minuet〉，三拍的G和弦分解一開始就是大三度

Ky 0034 - c

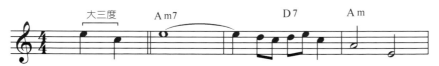

古典作曲家蓋希文（George Gershwin），他最為世人所知的名曲〈Summertime〉，也是大三度！另外，此曲還曾經是黃俊雄布袋戲裡的經典曲呢！我們也常笑說，黃俊雄也可以算是台灣爵士樂的“先驅”呢！

Ky 0034 - d

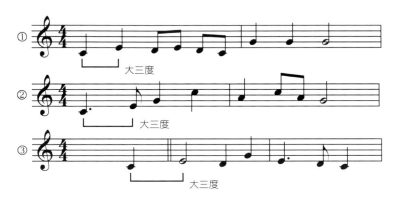

兒歌也有不少大三度的例子，像是〈捕魚歌〉、〈春神來了〉、〈母親像月亮一樣〉等。

Ky 0034 - e

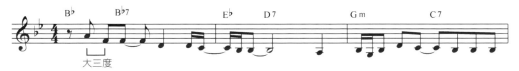

紅翻天的美國女歌手諾拉瓊斯（Norah Jones），這首紅遍世界的〈Don't know Why〉，A段主旋律就是大三度開始。

大三的曲子相當相當多，各位應該也能找出一籮筐！接著是小六度，有不少哩！

譜例

Ky 0035 - a

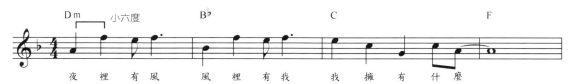

國語流行歌裡頭，有一首〈你是我胸口永遠的痛〉，是由當時很浪子形象的王傑，與另外一位女歌手葉歡所演唱，葉歡好像後來都在演連續劇了。主歌的部份，男生或女生唱的都有小六度音程。

Ky 0035 - b

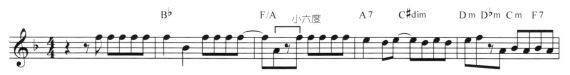

日本男歌手平井堅的〈Pop Star〉，也是日劇〈危險傻大姐〉的主題曲，也有小六度。

Ky 0035 - c

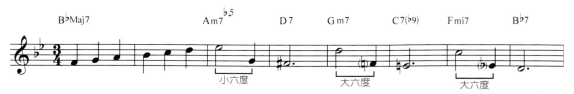

簡直是比利時國歌等級，又是爵士樂裡三拍的經典曲，由比利時口琴大師Toots Thielemans的〈Bluesette〉，曲子裡有小六度又有大六度。

Ky 0035 - d

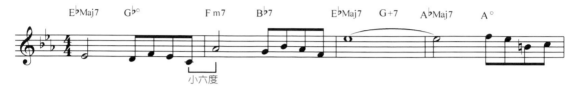

經典老歌〈Smoke Gets In Your Eyes〉當中，旋律裡小六度不斷出現欸！

　　小三？哈哈，不是最近因《犀利人妻》，流行到爆的那種小三！是小三度
音程！

　　小三度一轉位又成了大六度囉！這個要練習什麼呢？

　　來舉一首相當動人的英文歌曲〈Promise Me〉，原為女歌手Beverley
Craven作詞，作曲以及演唱，後來台灣由女歌手辛曉琪翻唱。我們可以效法這
樣的分解和絃方式，來練習小三大六度混合、先看看原來的這段前奏、譜例

譜例

Ky 0036

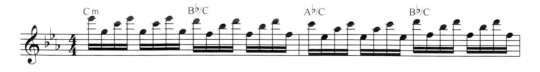

　　接著就以小三大六混合音程，加上上列的節奏型態，就會變成下列的練習
方法。

譜例

Ky 0037

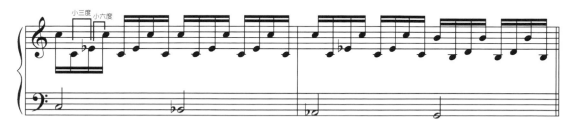

　　練了上列練習後、再來找找單獨的小三度與大六度歌曲有哪些？

　　小三度雖然說是小調感覺、但也不全然是這樣。有時候在大和絃上所配合的旋律，也有小三度的可能，相同的，大三度也就不一定指出現在大和絃囉，也有可能出現於小和絃上。嗚拉！好像繞口令？別擔心，列出來看個究竟。

譜例

Ky 0038

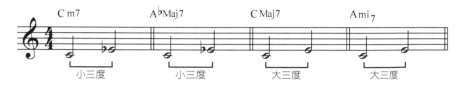

　　所以，不能再說小三度聽起來都是可憐的，大三度聽起來是高興的了！

譜例

Ky 0039 - a

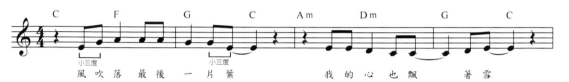

台灣的天王之一陶喆，他所作曲以及演唱的〈寂寞的季節〉，就有不少小三度的音程。

Ky 0039 - b - 1

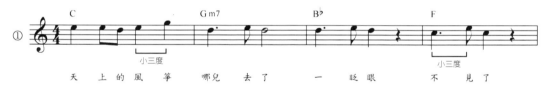

Ky 0039 - b - 2

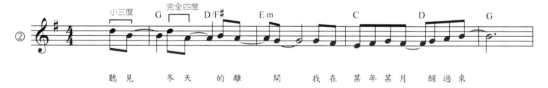

很受台灣大家喜愛的新加坡歌手孫燕姿，她的〈風箏〉與〈遇見〉都是有小三度的好聽歌曲。

Ky 0039 - c

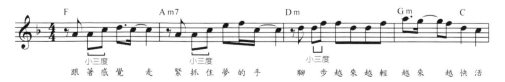

曾經是歌壇大姐大的蘇芮小姐，她的〈跟著感覺走〉旋律當中，遍佈著小三度音程。

Ky 0039 - d

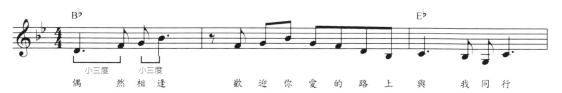

偶 然 相 逢　　歡 迎 你 愛 的 路 上 與 我 同 行

吼！那再來個更大姐大的，旅日歌手歐陽菲菲的名曲〈愛的路上我和你〉，一開始就是小三度了！所以小三度，也可以用於快樂大調的曲風當中喔！

Ky 0039 - e- 1

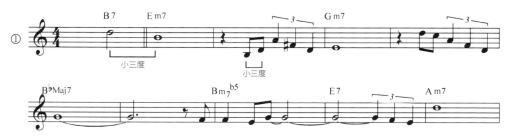

Ky 0039 - e- 2

Ky 0039 - e- 3

爵士曲目當中，鋼琴大師奇克柯利亞（Chick Corea）的拉丁風名曲〈500 Miles High〉、另一位鋼琴大師賀比漢考克（Herbie Hancock）的〈Cantaloupe Island〉、以及小號大統領迪吉革勒斯比（Dizzy Gillespie）的〈A Night In Tunisia〉都是小三度旋律。

Ky 0039 - f

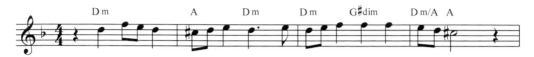

古典呢？古典呢？當然有一堆！這首我最喜歡的拉赫曼尼諾夫第三號鋼琴協奏曲〈Rachmaninoff Op.30 Third Concerto For The Piano〉鋼琴一進來的第一句，就是小三度。

大六度的歌曲無敵多！來看看找到哪些？

譜例

Ky 0040 - a - 1

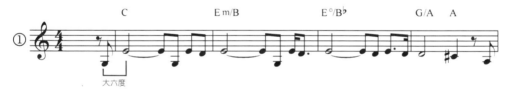

Ky 0040 - a - 2

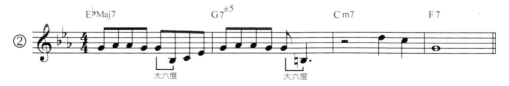

一定要先來提這兩首英文老歌：〈My Way〉與〈All The Way〉皆為無比明顯的大六度。

Ky 0040 - b

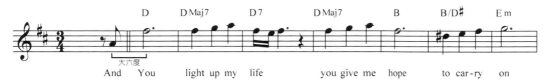

由黛比潘（Debbie Boone）小姐於1977年唱紅的冠軍歌曲〈You Light Up My Life〉最High的副歌，即為大六度開始。

Ky 0040 - c - 1

Ky 0040 - c - 2

爵士樂當中、舉出這兩個例子：一為德國作曲家科特懷爾（Kurt Weill）的作品〈Speak Low〉，以及鋼琴大師比爾艾文斯（Bill Evans）的超美作品〈Turn Out The Stars〉B段部份

Ky 0040 - d - 1

Ky 0040 - d - 2

古典曲目裡，也有兩首超經典的大六度名曲：鋼琴大師蕭邦的夜曲〈Op 9 Nr 2〉和另一首家家戶戶都聽過的貝多芬〈Fur Elise〉B段

Ky 0040 - e

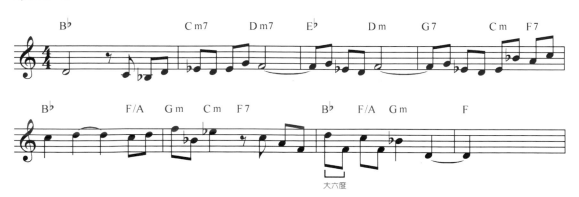

感人肺腑的義大利電影〈新天堂樂園〉中，其中一段音樂也有大六度。

SMAP

Ky 0040 - f- 1

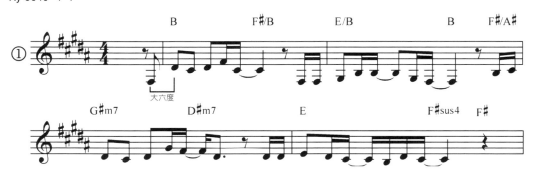

Ky 0040 - f- 2

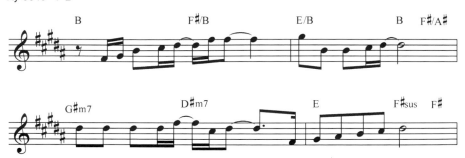

日本知名女歌手中島美嘉,有一首很好聽的歌曲〈雪の華Yuki no Hana〉,一開始也是大六度,甚至中島這首歌曲的A段和絃進行,則是另一位日本歌手小林明子的〈恋におちて—Fall in love—〉A段進行。後面這首也由鄧麗君小姐唱紅過喔!我會以相同調性列出來,方便大家比較。

Ky 0040 - g

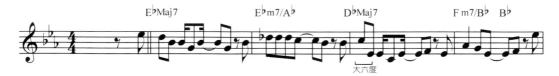

日本天王SMAP為了洗髮精Tsubaki廣告所演唱的〈Dear Woman〉嘛細武（請念台語）大六度。

Ky 0040 - h

曾經很紅的國語女歌手黃鶯鶯，有這麼一首〈哭砂〉，副歌部份也是大六度。

哇！這些音程與這些歌曲，是否激發了你的記憶？也想到哪些呢？

記得喔！試著每個例句除了以樂器演奏以外、最重要的是唱看看、感受不同音程的距離。所以即便你隨意要唱的時候，起音跟譜例上不同調、也無須擔心！直接唱你想唱的音程，來繼續某個介紹過的旋律，這樣對於每個人都是很有用的音程訓練。

至於到現在，可能有人看到譜例，心想：「怎麼都只有旋律以及和絃名稱？左手要彈什麼啊？」別擔心！後面的章節，會告訴各位左手有哪些彈奏方式？

還有什麼不尋常的音程？

—— 也能有好聽的可能

前面提到那麼多音程的組合，都是屬於常聽到過的。再幫大家統一列出一遍：

同度與八度；完全四度與完全五度；大二度與小七度；小二度與大七度；大三度與小六度；小三度與大六度。

其他比較少見的有以下這些：增四度與減五度；九度、十度、十一度、十二度至十五度等。

當然還有音樂理論當中會提到的：增一、增二、增三、增五、增六、增七、增八度；減二、減三、減四、減五、減六、減七、減八。

哇？這些能找到的歌曲，可能不多，但訓練聲響、訓練音程的過程當中，也都一一練過，不是比較全面嗎？不然，那麼多精彩的電影配樂、古典、搖滾、流行與爵士音樂，怎麼可能出現千萬種以上的色彩呢？

先來看看增四度（Augmented 4th）與減五度（Diminished 5th），兩者也是相互轉位的關係。

Ky 0041

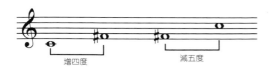

增四度　　　　　減五度

這個音程最著名的有什麼？可用來變化練習喔！

譜例

Ky 0042 - a

Swing

這個音程的聲響，最有名的便是伯恩斯坦的西城故事。我們可採用其中一段〈Cool〉的旋律來練習增四減五度的混合。先列舉出〈Cool〉的原型，再另外列出相似的練習方式。

Ky 0042 - b

Swing　　CMaj7$^{\#4}$

第一與第二的練習，請皆以Swing律動彈奏。此處的左手和絃，因為升四音的關係，大七和絃原有的一、三、五、七音當中，五音必須省略改彈升四音，才能輔和右手的增四減五旋律。

Ky 0042 - c

另外，也可以試試看十六分音符的演奏方式。這邊右手的指法，可採用1212接521轉2

　　邊彈邊感受看看，像不像精靈或仙女要出來？還是成群的水母飄來飄去呢？更有可能是外星人要出現了？

Ky 0042 - d

升四音也常出現於屬七和絃中，成為屬七升四和絃。原屬七和絃組成音為一、三、五、降七，但加入升四音的時候，則須省略五音、使其成為一、三、升四、降七。這樣的聲響，在電影配樂大師亨利曼席尼（Henry Mancini）的名曲〈Days Of Wine And Roses〉當中，第二小節，就是配合了一個屬七升四和絃喔！

　　繼續再來找找兩種不同名稱的音程，各自有什麼歌曲的例子？增四度與減五度其實還算常見呢！

譜例

　　得還是先把增四減五的世界級大範例〈西城故事West Side Story〉推出來，這部裡頭除了上面提到的〈Cool〉以外，還有好幾首，來一一列舉囉！

Ky 0043 - a - 1

〈Jet Song〉為減五度

Ky 0043 - a - 2

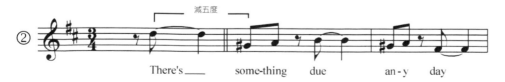

〈Something's Coming〉為減五度

Ky 0043 - a -3

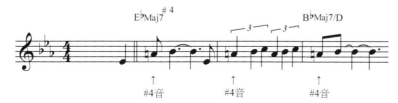

〈Maria〉則是因為主旋律與和絃的配合，這裡有一個Eb Major7#4和絃，它的構成音分別是：3b / 5 / 6 / 2便是其根音、三音、升四音、七音，旋律當中就有這個升四音。

Ky 0043 - a -4

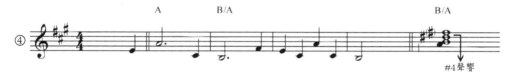

〈Tonight〉旋律中沒有升四音，但配樂中有升四音的聲響，請注意和絃的安排。

Ky 0043 - b

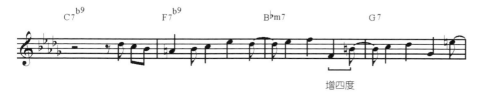

法國小巨人爵士鋼琴家米修培楚契雅尼（Michel Petrucciani）的名曲〈Brazilian Like〉主旋律中有增四度。

Ky 0043 - c

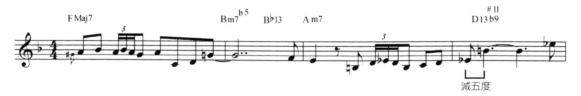

爵士鋼琴家奇克柯利亞（Chick Corea）的作品〈Bud Powell〉有減五度。

Ky 0043 - d

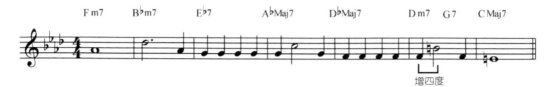

傑若米肯恩（Jerome Kern）的經典名曲〈All The Things You Are〉旋律當中有增四度。

Ky 0043 - e

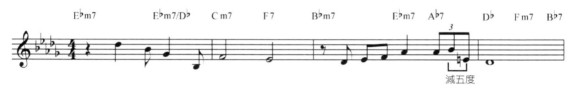

超有氣氛的爵士慢板名曲〈Body And Soul〉中，有超有韻味的減五度音程。

　　欸？怎麼看來像是爵士樂比較有增四度、減五度的常見度？古典呢？當然有啊！

　　蕭邦大師的《練習曲》當中，經常被拿來當配樂的，就屬這首稱為〈離別 Op. 10 Nr 3〉咦咦？這首不應該是很好聽嗎？別忘了，中間有一大段落，簡直是四度五度音程的寶庫！我將其列出一段。

譜例

Ky 0044

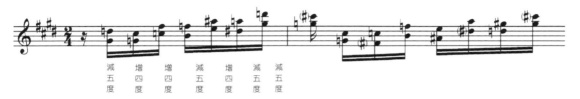

減　　增　　增　　減　　增　　減　　減
五　　四　　四　　五　　四　　五　　五
度　　度　　度　　度　　度　　度　　度

　　另外一首蕭邦練習曲〈Op. 25 Nr 11〉其密集的六連音音群，充滿了不尋常
四度五度。

譜例

Ky 0045

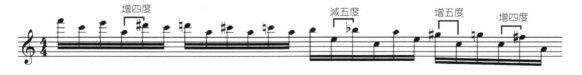

　　呼！大大的喘口氣、喝杯水吧！不尋常就是不尋常！但在各種音樂的世界
中，它們依然是屹立不搖，很多人需要用到它們呢！也許有可能你會突然喜歡
這些聲響也說不定？

這些音程名稱好陌生，還有同音異名是什麼玩意兒？

—— 音樂理論書上都有寫，可是一直搞不懂

　　除了前一章提到的不尋常音程以外，還有不少又寬又窄，名稱極為陌生的音程，都是音樂理論書裡面有寫出來的。很多人常常直接略過，或即便已經演奏技術無敵強了，似乎還是不用管這些？而實際上真能演奏或演唱嗎？還是有什麼有趣的用途？

　　這些分別是：九度、十度、十一度、十二度至十五度等。

　　還有：增一、增二、增三、增六、增七、增八度；減二、減三、減四、減六、減七、減八。

　　有趣的現像是，上列這些陌生的音程，其實都等於前面提過的、你已經認識了的音程。只是樂曲當中遇到同音異名，便出現了這些名稱。那麼我先歸類一下，拉近各位與它們的距離：

　　九度其實是隔一個八度距離的二度／十度其實是隔一個八度距離的三度／十一度其實是隔一個八度距離的四度／十二度其實是隔一個八度距離的五度／十三度其實是隔一個八度距離的六度／十四度其實是隔一個八度距離的七度／十五度其實是兩個八度。

　　啊！那要唱的話，隔一個八度很難跳欸？別擔心，只要以起音開始，九度距離先唱二度，便是隔壁音而已，然後再像撐竿跳一樣撐上去八度就對啦！

這邊列出譜例以及上列各音程的練習，再次拉更近囉！每個音程皆有大小音程，請注意譜例上的提示：

Ky 0046 - 1

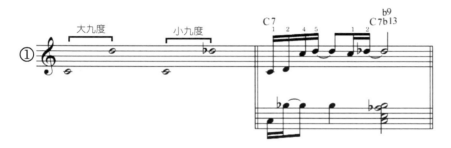

Ky 0046 - 2

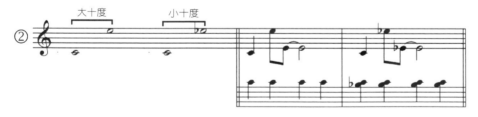

Ky 0046 - 3

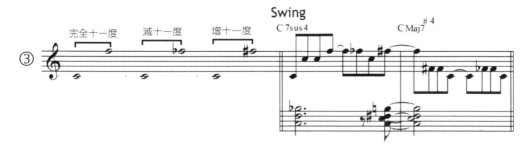

Ky 0046 - 4

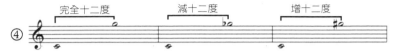

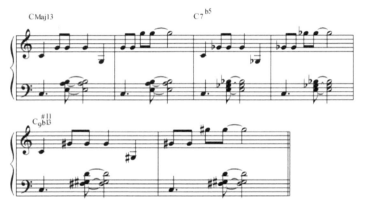

註：#4 = b5 = #11

Ky 0046 - 5

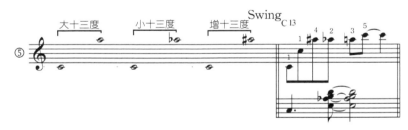

Ky 0046 - 6

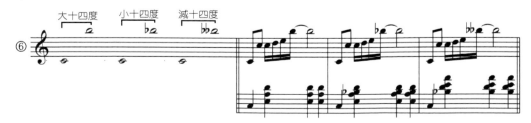

Ky 0046 - 7

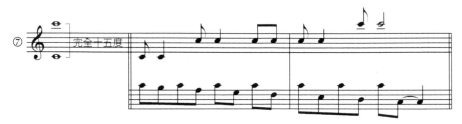

增一度其實是小二度／增二度其實是小三度／增三度其實是完全四度／增五度其實是小六度／增六度其實是小七度／增七度其實是完全八度／增八度其實是小九度、也算是小二度

上列的增音程繼續來練看看喔！這部份就會出現，因為同音異名而造成音程度數名稱的不同。

譜例

Ky 0047- 1

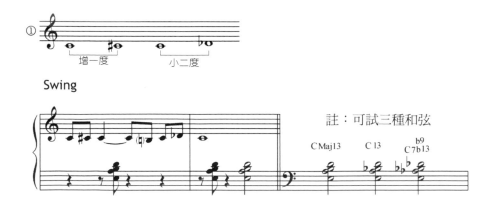

Ky 0047- 2

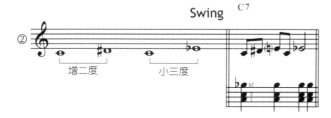

註：blues色彩
可用D7,E♭7,F7,G♭7
A♭7,A7,B7

Ky 0047- 3

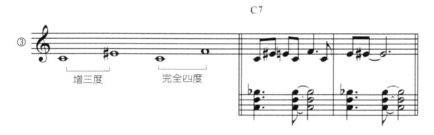

Ky 0047- 4

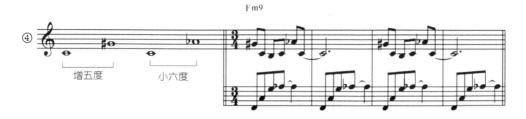

Ky 0047- 5

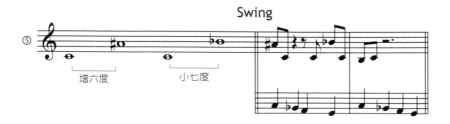

Ky 0047- 6

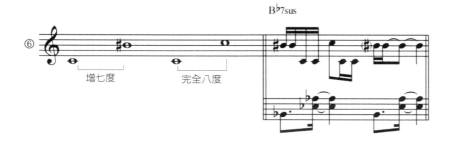

Ky 0047- 7

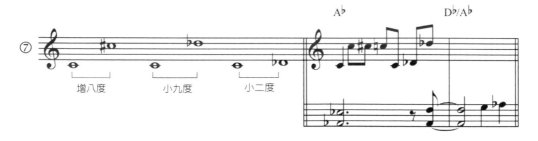

　　減二度其實是完全一度／減三度其實是大二度／減四度其實是大三度／減六度其實是完全五度／減七度其實是大六度／減八度其實是大七度

有增有減，繼續加油！減音程表示大部份連降兩次、八度與四度降一次喔！

譜例

Ky 0048 - 1

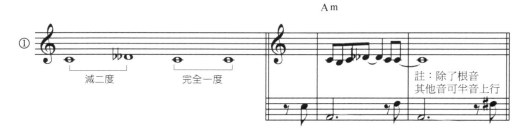

Ky 0048 - 2

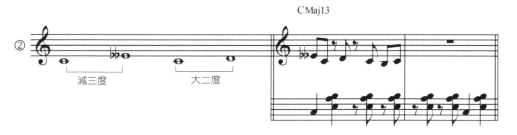

Ky 0048 - 3

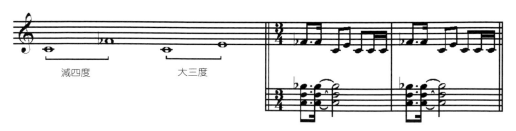

Ky 0048 - 4

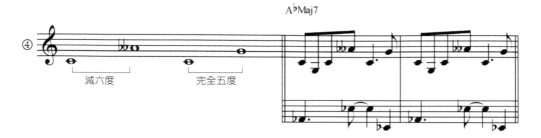

減六度　　　　　　完全五度

Ky 0048 - 5

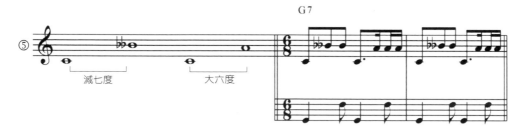

減七度　　　　　　大六度

Ky 0048 - 6

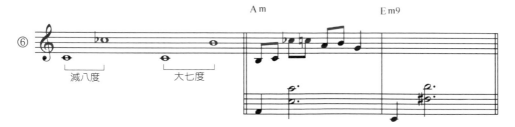

減八度　　　　　　大七度

挖挖、、灰灰勒！當然會灰、、同音異名是什麼呢？以鋼琴的黑鍵來說，

譜例

Ky 0049

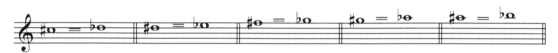

那麼這樣的同音異名也能造成和聲上特殊效果，好幾位名家都是以這件事聞名樂壇的，例如：超級製作人作曲編曲家大衛佛斯特（David Foster）、巴西音樂家伊凡林斯（Ivan Lins）等，分別列出範例讓大家看個究竟：

Ky 0050

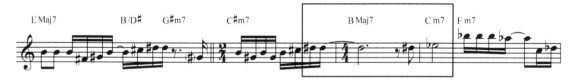

David Foster寫給黑人天團Earth. Wind & Fire的經典抒情曲〈After The Love Has Gone〉靠著同音異名，改變和絃改變色彩。

Ky 0051

Ivan Lins這首聽了會揪心肝的〈The Island〉也是同音異名。

　　終於……到此，看這一拖拉庫音程各家，不知你與它們相處得如何？千萬別當它們是洪水猛獸，讓自己的眼耳都寬廣些，這樣對於自身音樂的各方技術，都能有所助益的。

8 暢行無阻任意移動

—— 如何在不同調上練習彈奏同一旋律？

有關這本書的任何章節，以及任何練習，其實都應該練十二個調喔！

不然，我都開玩笑說：印一張主修C大調的名片吧！

與每一個不同調的相遇，能感覺到不同的情緒與色彩！而人人都不同！例如，Bb大調很溫暖；D大調甜美亮麗；E小調具有吉普賽風格……諸如此類的感受，是相當有趣的。

到底有哪十二調呢？我也希望各位能夠以五度循環（Cycle of Fifth）來練習。在此，我先直接以文字列出記法，稍候請再參考譜例。

沒降沒升C大調、一個降是F大調、兩個降是Bb大調、三個降是Eb大調、四個降是Ab大調、五個降是Db大調、六個降是Gb大調

五個升是B大調、四個升是E大調、三個升是A大調、兩個升是D大調、一個升是G大調

譜例

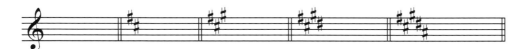

上列十二調的順序便是：C - F - Bb - Eb - Ab - Db - Gb - B - E - A - D - G

注意囉！這邊所謂的五度距離，則是下行完全五度的距離喔！

雖已經看到譜例了，可能還有人不熟悉降記號與升記號的排列順序？那麼請注意以下排列譜例，我會先將距離列大一些，各位可以看個究竟，後面才是平常標示在一般樂譜上的方式：

降記號標示於五線譜上的排列順序 - Bb - Eb - Ab - Db - Gb - Cb

譜例

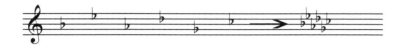

升記號標示於五線譜上的排列順序 - F# - C# - G# - D# - A#

譜例

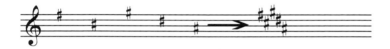

　　而正常的狀況下，每一個大調又都有其關係小調，這邊僅會先將名稱列出，有關旋律小調以及和聲小調，將等到講解調式音階的章節時，再一同整理講解吧！本章節希望能先讓各位好好瞭解不同的大調構造，便能鞏固基本的練習方式，以後，遇到更多的小調、調式、甚至無數種陌生的音階，才能毫不畏懼！

　　C大調 - A小調、F大調 - D小調、Bb大調 - G小調、Eb大調 - C小調、Ab大調 - F小調、Db大調 - Bb小調、Gb大調 - Eb小調

　　B大調 - G#小調、E大調 - C#小調、A大調 - F#小調、D大調 - B小調、G大調 - E小調

好囉！有了這些調性的建立，我們便可以好好地把各大調音階排出來。

譜例

KY0056

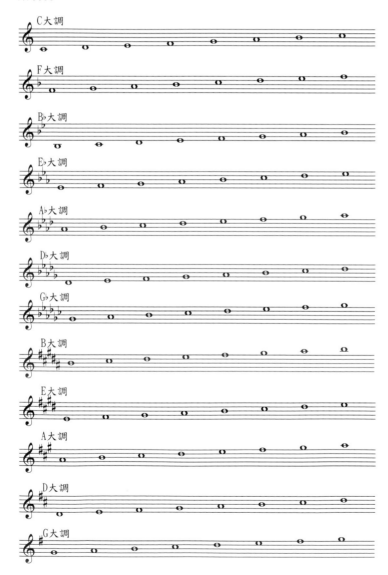

音階都一一練過之後，耶！終於能夠來好好告訴大家：同一旋律，也可以到處遊走，毫無障礙！只要想法正確，就能彈奏正確。

　　此處，將分為單一音程、和絃分解、以及音階旋律句型：

　　前面幾個章節所提到的各類音程，皆可按照這樣思考與練習。例如，三度音程用於三和絃或七和絃當中，會出現有趣的變化。我先以C調列出各類和絃；以及大三與大七和絃的五度循環分別組成音，再另外舉例如何練成其他調喔！

|譜例|

KY0057

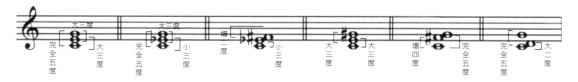

　　請依照譜例上的音程度數，沿著五度循環練習不同調。

　　例如以組成音來說，C大三和絃是1-3-5，分別為1是主音；3是三音；5是五音。

　　那麼在練F大三和絃時，有兩種想法：先找到這個和絃的組成音是4-6-1，那麼接著4是主音；6是三音；1是五音。以此方式逐一練過，這樣便能對於和絃的構造一清二楚喔！

譜例

KY0058

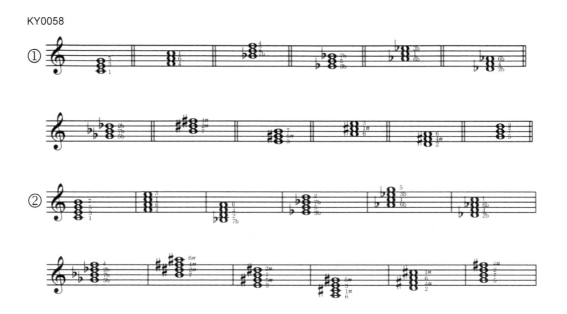

那麼，如果是大七和絃的分別組成音為：1-3-5-7。其所屬位置是1為主音；3為三音；5為五音；7為七音。所以例如練G大七和絃時，組成音為5-7-2-#4，其位置是5為主音；7為三音；2為五音；#4為七音

上列的和絃練習，不管是固定組成音或是思考主音、三音、五音以及七音，其實都需要練習。為什麼呢？大多數從小學音樂、尤其是鋼琴這個樂器的，通常會有絕對音感，或者是樂器音感。對於已經擁有這樣能力的人，反而需要清楚知道哪個音在哪個和絃是第幾音，這樣對於流行歌曲或者爵士樂的演奏、和絃辨識甚至即興，才會反應靈敏。

同樣的三度，放進各大調音階裡頭，請先不要貪心的，依照原本的大調音階彈奏，奧妙之處就是：前兩個音是三度距離，其餘的音直接順著音階上行練習。注意一下，大調音階通常所配合的和絃是大三或大七和絃。如右手音階彈奏遇到小三度，左手請配合小三或小七和絃，音階也以原來大調的音上行，只是三音與七音都要降了。

譜例

KY0059

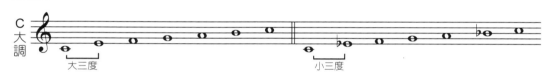

　　這樣一來，各種音程的大小距離，皆可使用此方式練習。請勿一直擔憂自己練的到底是哪種名稱的音階啊？這樣只是為了加深音程或和絃音位置的認知。

譜例

KY0060

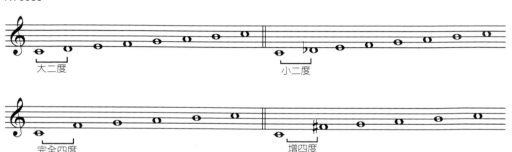

有了這麼周全的預備練習後，倘若遇到一整句旋律要練習不同調，那也不是太困難的事了！請看看

譜例

KY0061

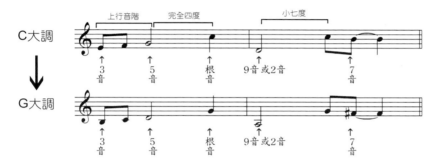

左手的伴奏，或者是和絃分解

——能有更多種延伸變化嗎？

　　市面上其實已經有不少流行鋼琴教材，甚至已經出版了數十冊的理查克萊德門曲集，還真的影響了不少人的左手伴奏形態……

　　但是，若比起爵士樂手的演奏，似乎流行教本當中的原料又不太夠，常常有老師問起：為什麼再怎麼彈，都差不多那幾種呢？有好幾位在飯店演奏的學生問：有什麼方式能夠讓我，即便是演奏老歌也非常好聽呢？

　　既然本書的前面，已經舉出好多歌曲的譜例，那這個章節便來整理出左手彈奏的可能性。此章節將以音程與分解和絃為主要架構，未來的系列書籍當中，會再以不同和聲配置Voicing的角度，來延伸探討其他左手的演奏可能。請務必先按部就班地努力練習本章節的譜例喔！

首先，各位還是要清楚地知道，各和絃的分解順序，大部份是以奇數排列，以下會一一列出：

譜例

KY0062

1. CMajor7

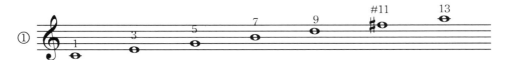

2. Cminor7

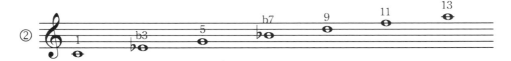

3. C7

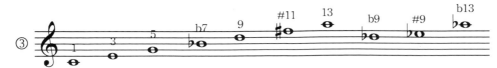

4. Cm7b5

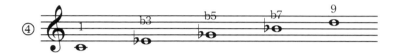

5. Cdim7

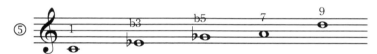

6. Caug7

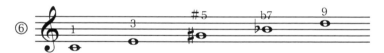

7. CmM7

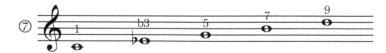

8. CM7#4

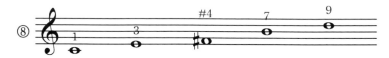

9. CM7#5

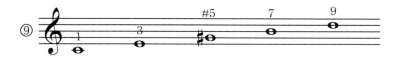

10. C7sus4

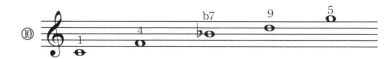

哇！有了上列這些，就不難理解為什麼迪士尼卡通歌曲都那麼好聽呢？

這就是有了分解和絃之後，首要動作就是這好聽的1 / 5 / 9 / 3

以下一樣依照上列十種分類將1593排列出來：

譜例

KY0063

1. CMajor7 - 1 5 9 3

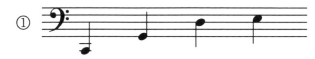

2. Cminor7 - 1 5 9 b3

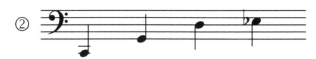

3. C7 - 1 5 9 3

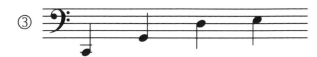

4. Cm7b5 - 1 b5 9 b3

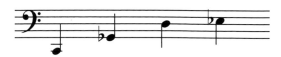

5. Cdim7 - 1 b5 9 b3

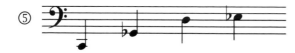

6. Caug7 - 1 #5 9 3

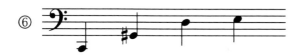

7. CmM7 - 1 5 9 b3

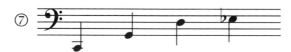

8. CM7#4 - 1 #4 9 3

9. CM7#5 - 1 #5 9 3

10. C7sus4 - 1 4 9

　　不過，千萬別呆呆地只有一拍一拍彈，拍子形態可以有無數種變化呢！彈
Straight Feel的、彈Swing都可以。列出一些參考譜例，你也可以找出更多有趣
的喔！

KY0064

　　當然，如果休止符再多些、多採用八分音符以及十六分音符，你會發現自己的左手就如同Bass手一樣活躍彈奏了呢！

譜例

KY0065

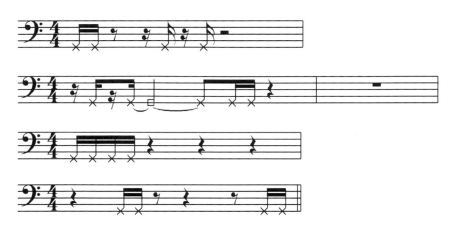

　　有了１５９３的排列訓練後，應該換一下數字也能彈囉！所以，請試試看以剛剛練過的奇數分解和絃，自行排列數字，便會找到很多種左手的伴奏形態，例如：１９７３／１１３９７／１７３１３等。請注意：九音等於二音、十三音等於六音，那麼左手彈奏時就可以不限高低音啦！否則手比較小的人，不就為了練這個，撐得哇哇叫！

　　剛剛介紹的多數是分解的形態，別忘了光是左手本身，也能有兩個音、三個音等一起彈的和聲效果。那麼請將左手放置大三或大七和絃的位置，找找看其他三根手指頭，還能碰到哪幾個音？還有思考手上彈奏的音、將它轉個位也有不同的效果，那就是更多的伴奏可能了。請看譜例

KY0066

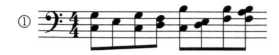

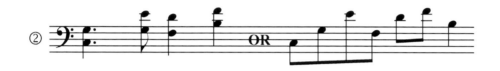

　　一樣囉！每個調都試試看，前面章節介紹的歌曲也都使用上列方法演奏看看！未來的系列書籍當中，還會陸續介紹各種左手的彈奏方法，請期待吧！

Jazz爵02　PH0065

新 銳 文 創
INDEPENDENT & UNIQUE

音樂原來是這樣：
音程的奧妙與魅力

作　　者	張凱雅
責任編輯	蔡曉雯
校　　對	李文顥
圖文排版	王思敏
封面設計	王嵩賀
樂譜製作	王令翔、章晏肇

出版策劃	新銳文創
發 行 人	宋政坤
法律顧問	毛國樑　律師
製作發行	秀威資訊科技股份有限公司
	114 台北市內湖區瑞光路76巷65號1樓
	電話：+886-2-2796-3638　傳真：+886-2-2796-1377
	服務信箱：service@showwe.com.tw
	http://www.showwe.com.tw
郵政劃撥	19563868　戶名：秀威資訊科技股份有限公司
展售門市	國家書店【松江門市】
	104 台北市中山區松江路209號1樓
	電話：+886-2-2518-0207　傳真：+886-2-2518-0778
網路訂購	秀威網路書店：http://www.bodbooks.com.tw
	國家網路書店：http://www.govbooks.com.tw

出版日期	2011年12月　初版
定　　價	250元

Printed in Taiwan

國家圖書館出版品預行編目

音樂原來是這樣:音程的奧妙與魅力 / 張凱雅著. -- 初版.
　 -- 臺北市:新鋭文創, 2011.12
　　 面; 公分. --(Jazz爵 ;2)
　 ISBN 978-986-6094-45-3(平裝)

1.音樂 2.音程

910 100021098

讀 者 回 函 卡

感謝您購買本書，為提升服務品質，請填妥以下資料，將讀者回函卡直接寄回或傳真本公司，收到您的寶貴意見後，我們會收藏記錄及檢討，謝謝！
如您需要了解本公司最新出版書目、購書優惠或企劃活動，歡迎您上網查詢或下載相關資料：http:// www.showwe.com.tw

您購買的書名：＿＿＿＿＿＿＿＿＿＿＿＿＿＿＿＿＿＿＿＿＿＿＿＿＿＿

出生日期：＿＿＿＿＿年＿＿＿＿＿月＿＿＿＿日

學歷：□高中 (含) 以下　　□大專　　□研究所 (含) 以上

職業：□製造業　□金融業　□資訊業　□軍警　□傳播業　□自由業
　　　□服務業　□公務員　□教職　　□學生　□家管　　□其它＿＿＿＿

購書地點：□網路書店　□實體書店　□書展　□郵購　□贈閱　□其他

您從何得知本書的消息？

　　□網路書店　□實體書店　□網路搜尋　□電子報　□書訊　□雜誌

　　□傳播媒體　□親友推薦　□網站推薦　□部落格　□其他＿＿＿＿＿＿

您對本書的評價：（請填代號　1.非常滿意　2.滿意　3.尚可　4.再改進）

　　封面設計＿＿＿　版面編排＿＿＿　內容＿＿＿　文／譯筆＿＿＿　價格＿＿＿

讀完書後您覺得：

　　□很有收穫　□有收穫　□收穫不多　□沒收穫

對我們的建議：＿＿＿＿＿＿＿＿＿＿＿＿＿＿＿＿＿＿＿＿＿＿＿＿＿＿

＿＿＿＿＿＿＿＿＿＿＿＿＿＿＿＿＿＿＿＿＿＿＿＿＿＿＿＿＿＿＿＿＿

＿＿＿＿＿＿＿＿＿＿＿＿＿＿＿＿＿＿＿＿＿＿＿＿＿＿＿＿＿＿＿＿＿

＿＿＿＿＿＿＿＿＿＿＿＿＿＿＿＿＿＿＿＿＿＿＿＿＿＿＿＿＿＿＿＿＿

11466
台北市內湖區瑞光路 76 巷 65 號 1 樓
秀威資訊科技股份有限公司 　　收
BOD 數位出版事業部

..

（請沿線對折寄回，謝謝！）

姓　　名：＿＿＿＿＿＿＿＿　年齡：＿＿＿＿　性別：□女　□男

郵遞區號：□□□□□

地　　址：＿＿＿＿＿＿＿＿＿＿＿＿＿＿＿＿＿＿＿

聯絡電話：(日)＿＿＿＿＿＿＿＿　(夜)＿＿＿＿＿＿＿＿

E - m a i l：＿＿＿＿＿＿＿＿＿＿＿＿＿＿＿＿＿